"Sem pretender desta arte um protótipo,
Beijo de leve meus daguerreótipos.
Dizem que a foto de um belho retábulo
vale mais do que mil e um vocábulos.
Gasta e pálida, desgastada pelos anos,
traz à memória dias transmontanos.
Sou grato aos cromos: o amor perdura,
congelando eternamente a candura
de teu sorriso, teus olhos e a graça
que, fixada no tempo, te perpassa.
Como tu te movias com elegância!
E no teu olhar que significância!"

PORTRAITURE

RETRATOS DE APRENDIZ

José Guilherme Correa

2a. edição
(2012)

Copyright (C) 2010 por José Guilherme Correa

Direitos reservados e protegidos pela Lei brasileira 9.610 de 19/2/1998

Proíbe-se expressamente a reprodução, total ou parcial, deste livro por quaisquer meios sem a autorização prévia e escrita do Autor

INTRODUÇÃO

PORTRAITURE, diz a Wikipédia, é a captação por meio fotográfico da fisionomia de uma pessoa (retrato individual) ou de um pequeno grupo de pessoas (retrato grupal) aonde predominam os rostos e expressões individuais. O objetivo de um retratista é, portanto, expressar as características, a personalidade e mesmo o estado de espírito de seus modelos. Como noutros tipos de representação, o foco está no rosto do indivíduo, ainda que o corpo inteiro e o cenário ou pano de fundo também sejam incluídos. O retrato mostra frequentemente o indivíduo olhando diretamente para a câmera e não nasce do instantâneo, sendo em geral a

imagem compósita de alguém em pose estática. Seus modelos não são necessariamente profissionais, embora retratos familiares, celebrando ocasiões especiais como formaturas e casamentos, possam ser produzidos por profissionais. Estes últimos formam os chamados álbuns de família destinados à fruição privada e não à exibição para um grande público.

Entretanto, muitos retratos - de artísticos a comerciais - são criados para ser expostos. Podem ser usados, por exemplo, para ilustrar o relatório anual de uma empresa, para promover o respectivo autor na orelha de um livro etc.

Um retratista se compraz em descobrir gente, singularizá-la e tentar captar a personalidade específica de seus modelos, algo que acentua ao adotar a abordagem mais

comum, que é a de cunho clássico e realista. Para ele, cada pessoa é uma história a ser contada e sua tarefa consiste em codificá-la através da imagem, buscando sempre a beleza (no sentido amplo, o que pode incluir a feiura) e a verdade através da observação e da técnica. A especificidade de cada temperamento pode vir expressa na definição da linha, no controle dos valores tonais, na interação entre o preto, o branco e as várias gamas de cinza.

No passado, do século XV ao XVIII, o retrato pertencia a um escalão artístico considerado inferior ao da representação da História, da Mitologia e da Escritura Sagrada. Dir-se-ia que os mecenas e artistas de então esnobavam o gênero. Ledo engano: a recíproca é que era verdadeira. A partir da primeira metade

do século XV, o recém-criado retrato de cavalete ocupou uma posição importante na produção artística e a sua demanda só fez crescer. Cem anos mais tarde, os maiores artistas da Alta Renascença - Leonardo, Rafael, Giorgione, Ticiano, Lorenzo Lotto – com a exceção notável de Michelangelo, produziram retratos em quantidade considerável. A eles coube resolver a contradição entre a rejeição teórica ao gênero e a produção efetiva de retratos. A Mona Lisa de Leonardo (1502, Louvre) foi o primeiro grande exemplo de uma verdadeira revolução nesta arte. Embora os elementos formais do retrato da Gioconda – vista parcial de ¾ da figura, os olhos voltados para o espectador, a paisagem distante, atrás – se insiram, acrescidos de alguns protótipos da pintura flamenga, no *quatrocentos* italiano,

Leonardo substituiu ali o realismo tradicional e costumeiro pela inescrutável perfeição física e espiritual de seu modelo. Perante a sua visão, o mundo vem-se curvando desde então, em profunda admiração.

Os primeiros retratos de Rafael, de Angela e Maddalena Doni, pintados pouco depois de ele se radicar em Florença, em 1504, demonstram o impacto da nova abordagem de Leonardo, muito embora a espiritualização e a idealização do modelo por Da Vinci ainda estivessem ausentes. A evolução de Rafael para a Dama de Véu (Palazzo Pitti, Florença) e para o retrato de Baldassare Castiglione (Louvre) deve ser vista não só como um desenvolvimento estilístico em direção a formas mais amplas, cheias e rítmicas, mas também, e sobretudo, como uma guinada

para o ideal espiritual de refinada humanidade - que Leonardo estabelecera com a sua Mona Lisa. Os retratos de Rafael por volta de 1515 já expressam esta nova concepção do homem e suas virtudes – a temperança, a nobreza, a dignidade - moral esta tratada de próprio punho por seu amigo Castiglione, no "Livro do Cortesão".

Mas ninguém expressou o ideal humanista com mais plenitude do que Ticiano. Em muitos retratos, o pintor veneziano dispensou quaisquer acessórios. Suas cabeças corporificam o ideal da personalidade bem nascida, harmoniosa e perfeitamente equilibrada. Com frequência, Ticiano substitui o tradicional retrato de meio corpo pelo de três quartos (que chamaríamos, na moderna terminologia cinematográfica, de plano médio ou americano) porque a postura elegante

da figura, a elegância simples e cuidadosa da roupa, tudo passava a ser importante na caracterização do modelo. Ao mesmo tempo, suas cores fortes e pinceladas largas facilitavam a comunicação com o espectador, instigando-lhe a catarse e convidando-o a captar, se assim for, o potencial carismático do modelo.

Nesta reconciliação da visão idealizada com a aparência realística consiste a sutil tarefa do retratista. Ao exigirem e perseguirem tal idealização ferrenha, aqueles pintores clássicos não se propuseram acabar com a semelhança realista. Não há estudos de personalidade mais refinados do que os retratos dos Papas Júlio II e Leão X por Rafael, nem do que a representação de muitos humanistas contemporâneos, entre eles o seu amigo Aretino, por Ticiano.

Ao superarem a natureza e formarem uma visão interior de seus modelos, isto através do processo da sublimação idealizada, eles elevaram o retrato da mera imitação para o nível de 'arte superior', para recorrermos à teoria e à terminologia de Platão, adotadas na Renascença. Pois, platonicamente falando, um retrato resulta da ideia que um retratista materializa em um modelo. *

Nos séculos XVII e XVIII, era a moda idealizar os modelos retratando-os em trajes, poses e cenários que lembrassem as figuras heroicas, míticas ou religiosas das obras de arte mais tradicionais. Van Dyck popularizou então na Inglaterra esta técnica de alegoria pictórica, ao trocar o estilo barroco de sua obra religiosa

*Para Platão, existem dois tipos de imagem: uma objetiva, detectada por nossos sentidos da consciência, e outra subjetiva, advinda de uma ideia, de um pensamento. A necessidade desta subdivisão entre o mundo real e o mundo das ideias parte da premissa de que o quanto existe no mundo real é fruto do mundo das ideias. Fixando-nos nesta premissa, a ideia precede a realidade estética e nela se situa a matriz criadora da manifestação artística.

genovesa pelo 'retrato social'. Pintou Lady Venetia Digby como a Prudência, a Condessa de Southampton como a Fortuna e a Duquesa de Lenox como Santa Agnes.

Seguiu-se a escola de Gainsborough, Reynolds, Raeburn e o retrato finalmente desembocou no século XIX – o da descoberta da fotografia – já plenamente recuperado quanto ao seu status estético. Mas enfrentou o crivo de críticos como John Ruskin, que aliás via na fotografia um invento meramente utilitário. Em "Modern Painters", Ruskin aduzia que "o ideal moderno da arte que se pretende superior [não passa de] uma curiosa mistura de elegância com a sisudez dos salões e uma determinada dose de sensualidade clássica". Comparando a escola veneziana renascentista a seus próprios

contemporâneos vitorianos, o crítico exaltou "a perfeição da visão veneziana, em especial a de seu protótipo Ticiano, totalmente realista, universal e imponente em todas as suas raízes". Para ele, a pintura pré-1600 encerrara o espírito religioso com mais pureza do que a aquela pós-1600: os venezianos "foram a última escola italiana formada por fieis" e, atacando o estilo moderno, "a primeira providência para se enobrecer um rosto qualquer é despojá-lo de sua vaidade, e para este fim nada pode haver de mais contrário do que o princípio representativo, ora predominante entre nós, cujo escopo parece ser espalhar por toda a parte a expressão da vaidade e uma constante tendência para a atitude insolente e a expressão leviana, reforçadas por mesquinhos acessórios de esplendor mundano e

ricas posses [...] donde surge esta escola de retratistas que há de tornar o século XIX a vergonha de nossos descendentes e um objeto de ridicularia para todo o sempre; a esta prática cumpre contrapor tanto a gloriosa severidade de um Holbein quanto a modéstia, potente e simples, de um Rafael, um Ticiano, um Giorgione e um Tintoretto, para os quais não são brasões de armas que fazem o guerreiro, nem é a seda que faz a dama."

Mas nem todos os oitocentistas acreditavam na compatibilidade entre o ideal e o real. O romancista Anthony Trollope, por exemplo, deduziu que estes termos estavam nas antípodas um do outro. Ao reavaliar as diferenças entre a pintura italiana e a holandesa, Trollope argumentava, em 'The Last Chronicle of Barset',

que "a arte italiana da Alta Renascença reproduziu o que é irreal, pois a maioria de nós tende a gostar mais das madonas de Rafael que das matronas de Rembrandt e, embora assim sintamos, sabemos que as últimas existiram de verdade, mas temos a forte impressão de que as mulheres pintadas por Rafael não existiram; logo, neste sentido, pintando apenas 'com propósitos eclesiásticos', Rafael estava justificado, ao passo que, se fosse um pintor de retratos familiais, estaria falseando com a verdade."

Também negando que o ideal fosse a antítese do real e acreditando que as madonas de Rafael pudessem eventualmente se inserir no contexto do retrato familiar, outra romancista, George Eliot, escreveu: "toda verdadeira observação da vida e do caráter deve ser limitada,

cabendo à nossa imaginação preencher [as lacunas] e dar vida ao retrato."

G. H. Lewes foi ainda mais longe em seu ensaio "O realismo em arte" (de 1858) ao sustentar que o contrário de realismo não era o idealismo, mas sim o 'falsismo'. E para ilustrar a compatibilidade entre idealismo e realismo, Lewes citava precisamente a Madona Sistina de Rafael.

O século XX marca os apogeus tanto da arte fotográfica quanto do gênero retrato. A pintura de cavalete se manteve graças à profusão de galerias de arte. A fotografia foi valorizada por vários tipos de design (ilustração, estilismo etc.), especialmente na publicidade. A partir do modernismo, os artistas adaptaram técnicas tradicionais ou criaram novas formas de representação e expressão visual. Modallidades

inéditas de reprodução técnica surgiram, como o vídeo e diversos avanços na produção gráfica. Ao longo do novecentos, vários artistas, como os dadaístas e os adeptos da *pop art*, para mencionar alguns. experimentaram com a fotografia criando colagens e gravuras. E, com o advento da computação gráfica, a pintura se fundiu definitivamente à fotografia. A imagem digital, composta por pixels, é o suporte que permite misturar as técnicas de pintura, desenho, escultura, holografia e, naturalmente, fotografia. Bill Brandt, Yousuf Karsh, Irving Penn e tantos outros criaram pérolas antológicas.

 Os retratos que se seguem são menos um lance de pretensões artísticas do que um breve testemunho pessoal. Os modelos não são profissionais. O álbum resultante extrapola a

modesta família do fotógrafo, que prefere referir-se à 'Família do Homem' para lembrar o título de uma exposição histórica, reunida nos anos 1950s por dois fotógrafos dos mais extraordinários (Edward Steichen e Wayne Miller). Este portfólio reúne peças destinadas em princípio à tal fruição privada, mas talvez não seja de todo refratário à publicação. Se os que o folhearem acharem algum entretenimento, o recado – desde que gratifique ambas as partes, *cameraman* e leitor - haverá sido dado.

José Guilherme Correa

N.B. Em meio a alguns dos rostos mais familiares, estão também reproduzidos neste álbum o escritor de ficção científica Frank Herbert, autor de "Duna", o desenhista de produção cinematográfica Anthony Masters, o poeta José Lino Grunewald, o urbanista Luiz Fernando Janot e outro amigo, o aventureiro Alfredo Montenegro, típico 'man about town', que o fotógrafo conheceu em Hollywood, Los Angeles, nos dourados (?) idos dos anos 1970s.

Um velho retrato costuma despertar em nós a autopiedade e acionar a catarse do que chamamos comumente de fossa existencial. Não faltam testemunhos de nossos melhores letristas populares. De Cândido das Neves, por exemplo: "Eu ontem rasguei o teu retrato / ajoelhado aos pés de outras mulher [...] Trago aqui despedaçado / o teu retrato, pois, vingado / hoje está o meu amor". Ou de Tom Jobim e Chico Buarque: "O que é que eu posso contra o encanto / Desse amor que eu nego tanto [...] E que no entanto / Volta sempre a enfeitiçar / Com seus mesmos tristes velhos fatos / Que num álbum de retratos / Eu teimo em colecionar [...] Eu trago o peito tão marcado / De lembranças do passado / Outro retrato em branco e preto / A maltratar meu coração".

Mas não foi nesse estado de espírito que compilei meu pequeno "Portraiture", menos um lance de pretensões artísticas do que uma espécie de foco (ou desfoque) íntimo e informal. Nenhum dos modelos aqui retratado é profissional e, na esperança de que não sejam de todo refratários à publicação, o portfólio reúne fotos primariamente destinadas à fruição privada: literalmente, retratos de aprendiz. Se o leitor aí encontrar entretenimento, o recado terá sido dado, em branco e preto, por alguém que, ajoelhado agora aos pés de outra mulher, se recusa a rasgar 'os véus memoriais que nos envolvem em cada momento' de que falava o poeta.

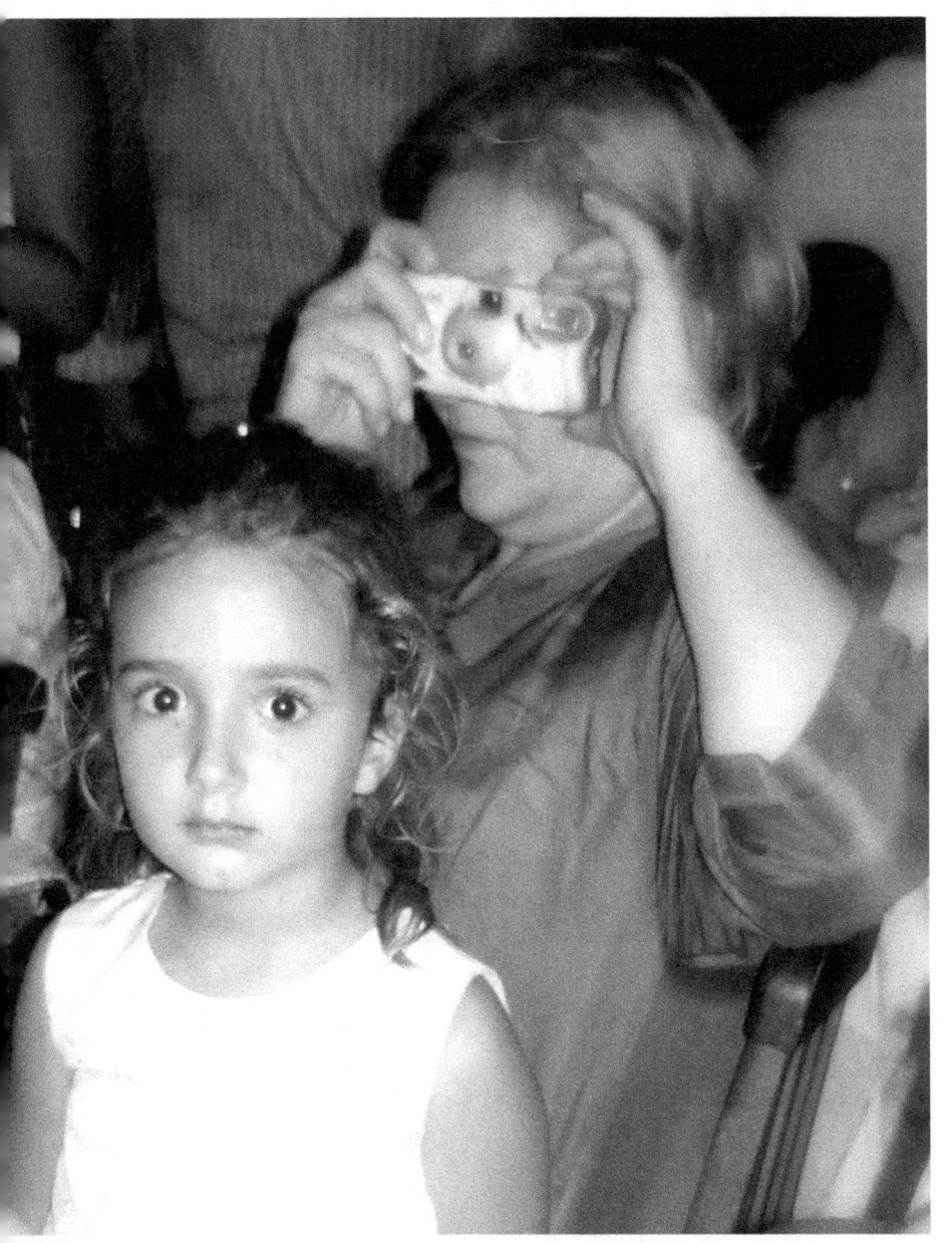

IN IMAGO VERITAS

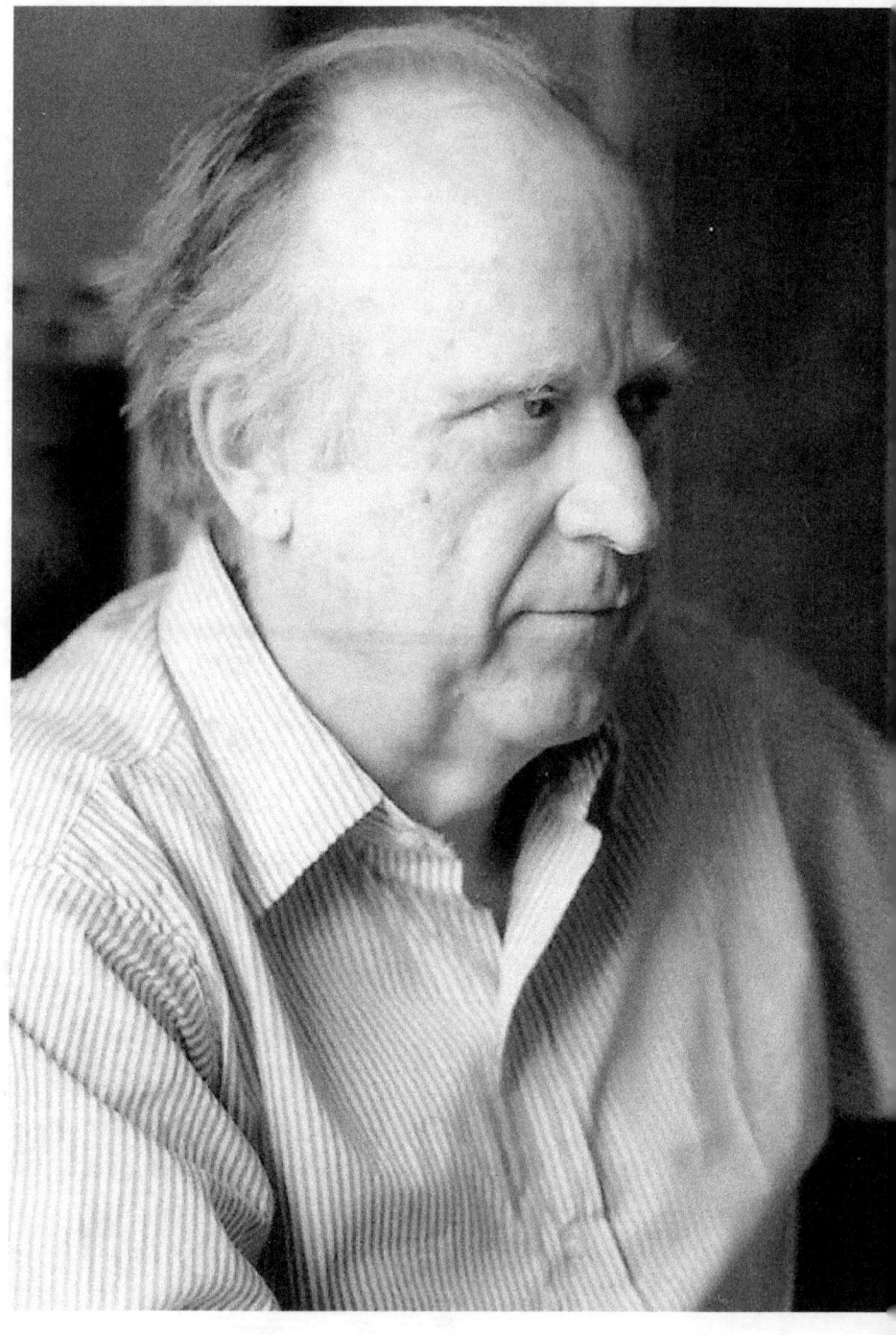

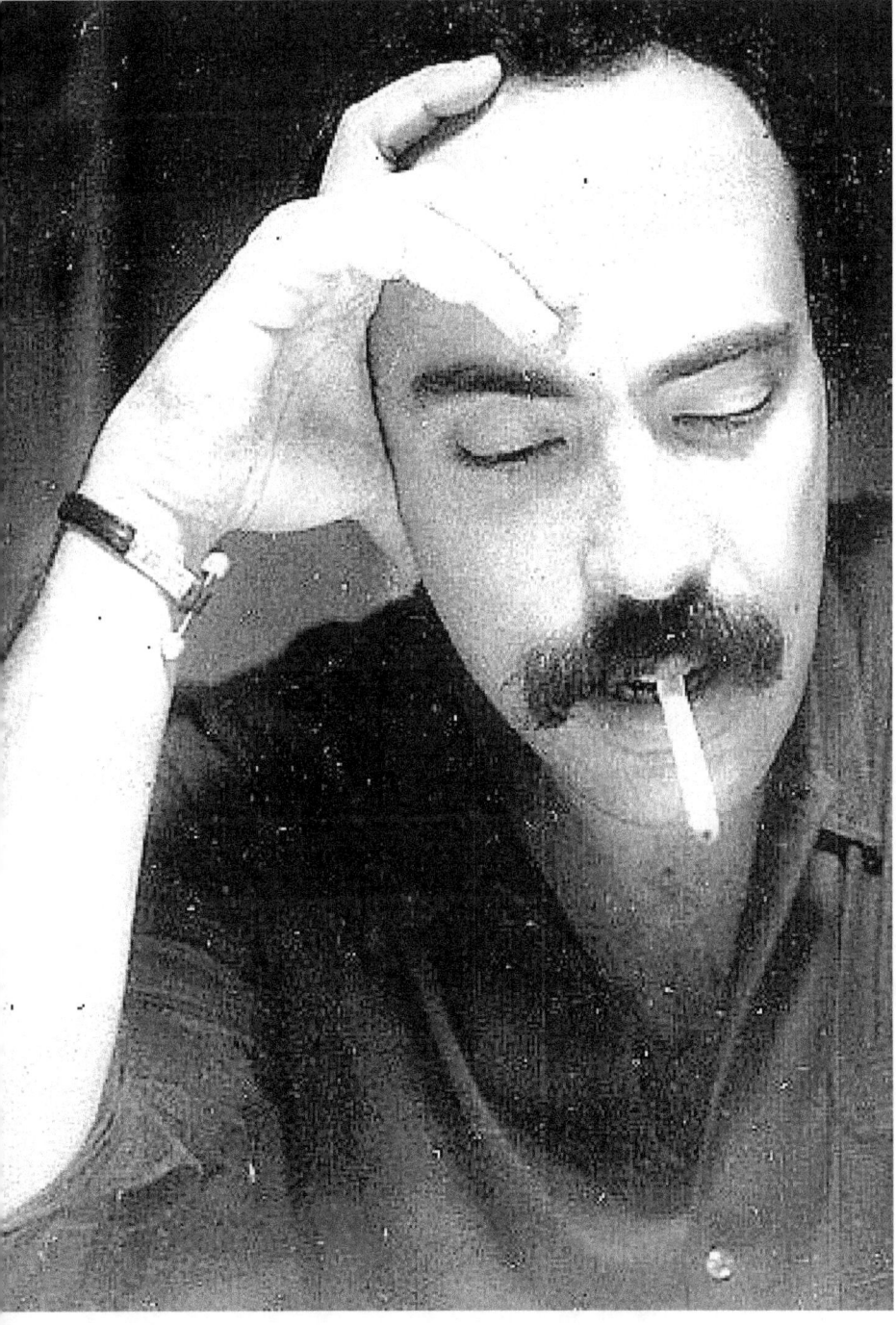

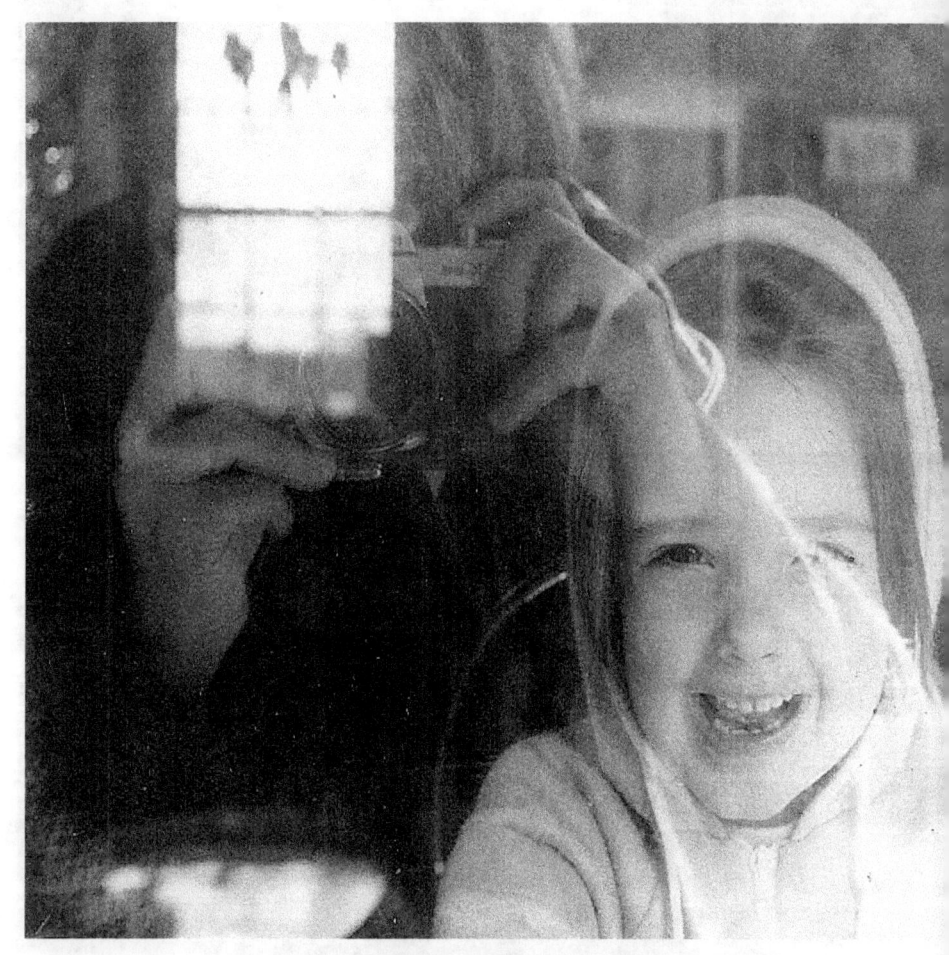

DESLUMBRAMENTO VISLUMBRADO

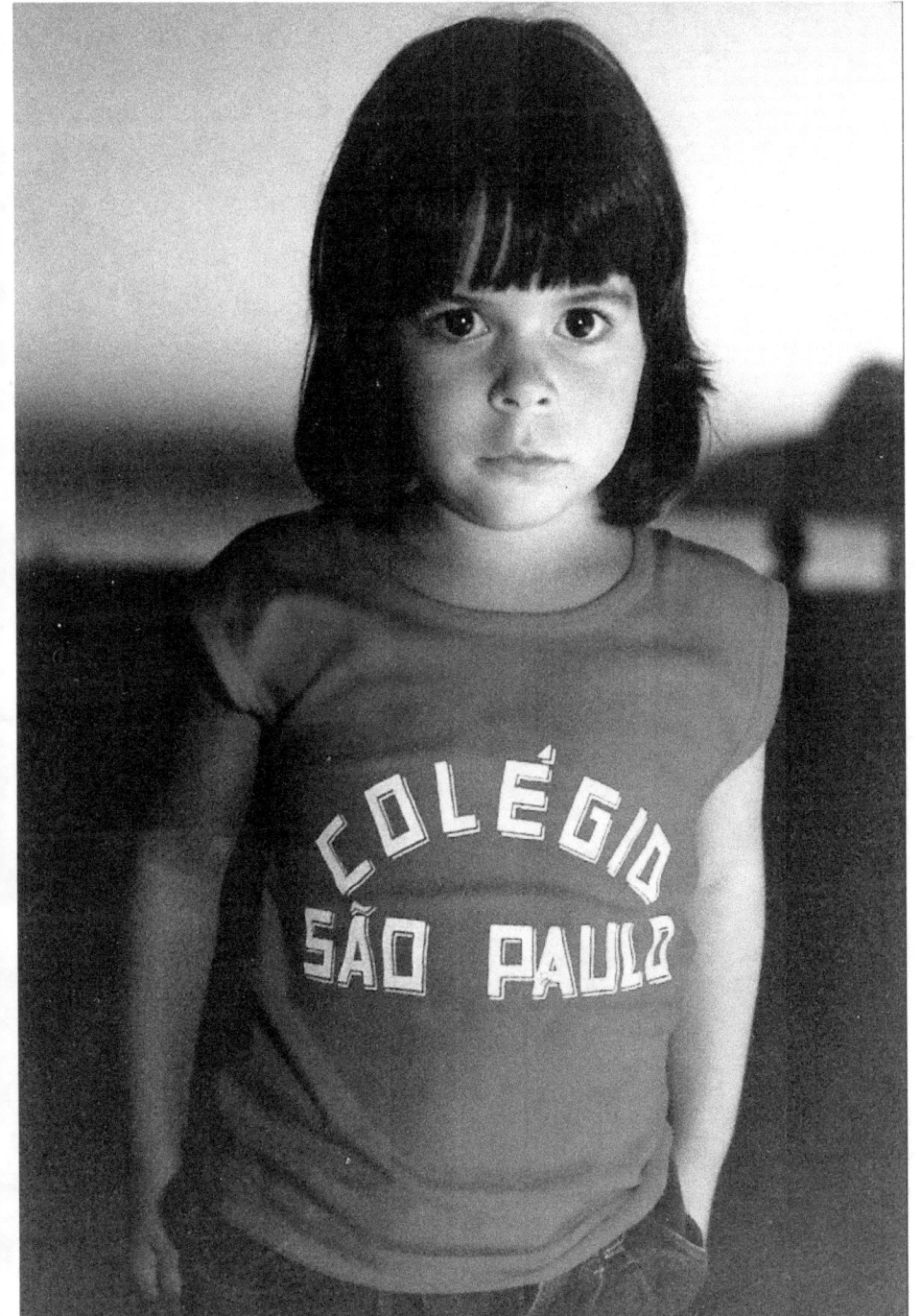

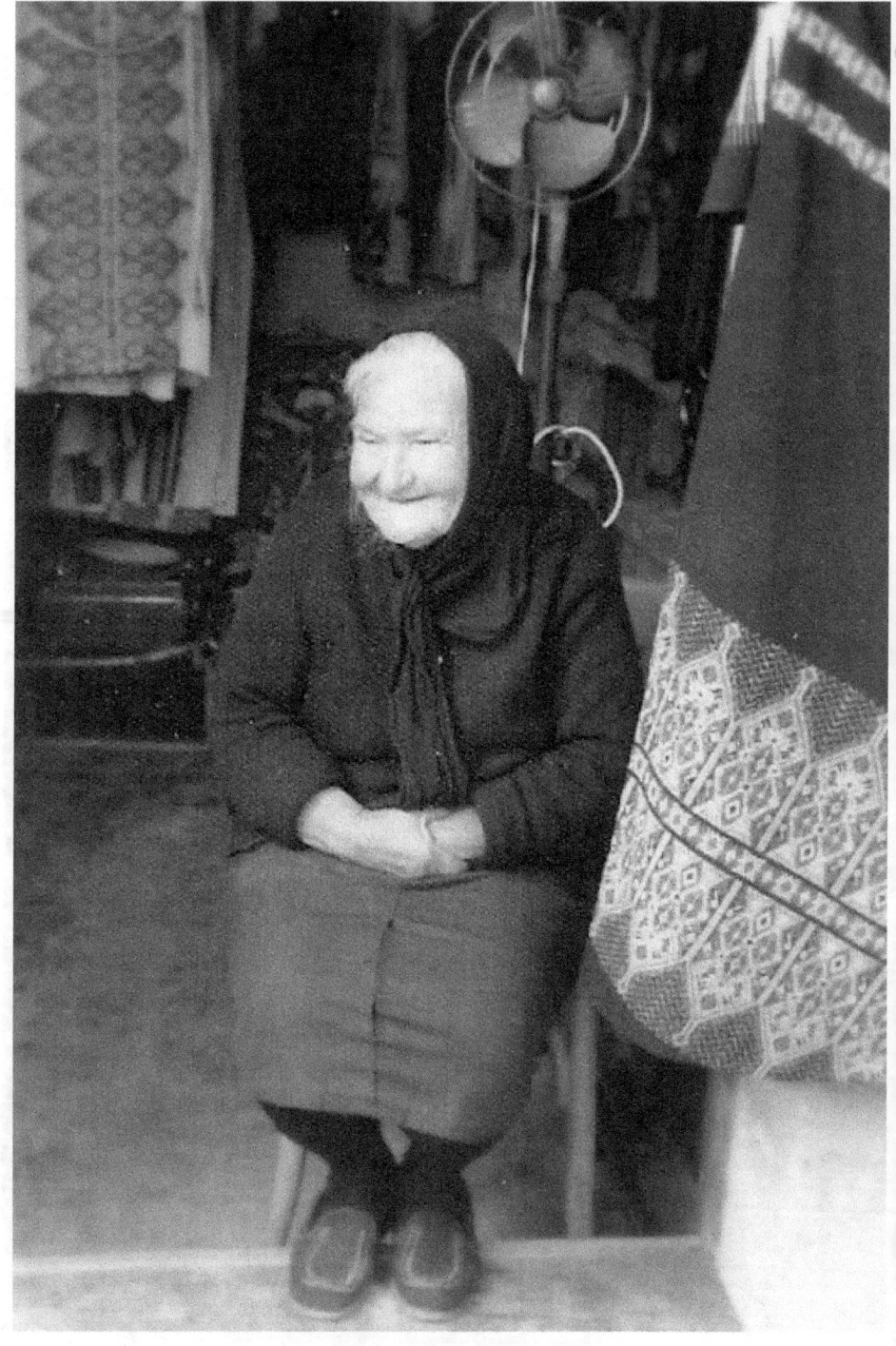

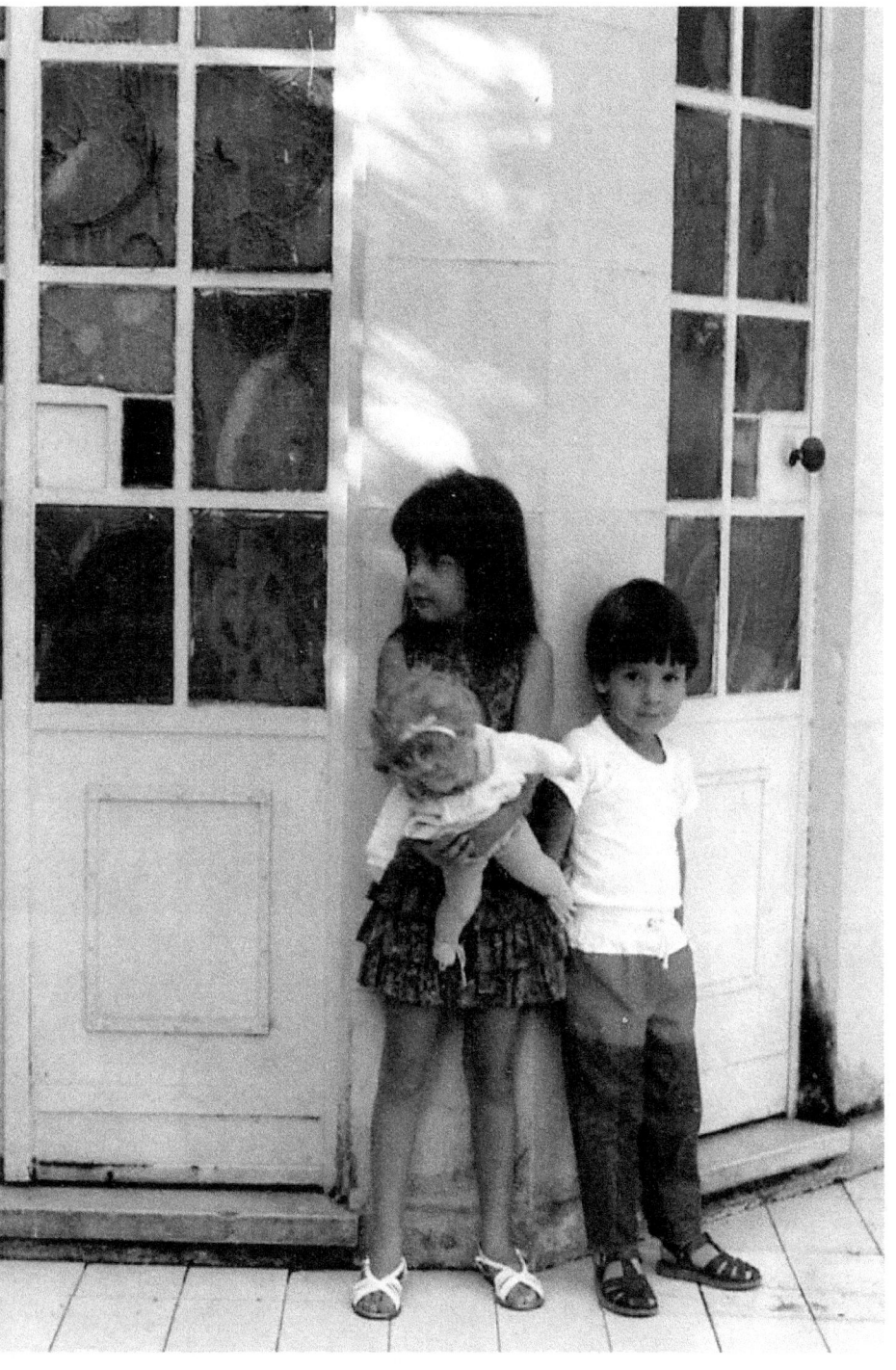

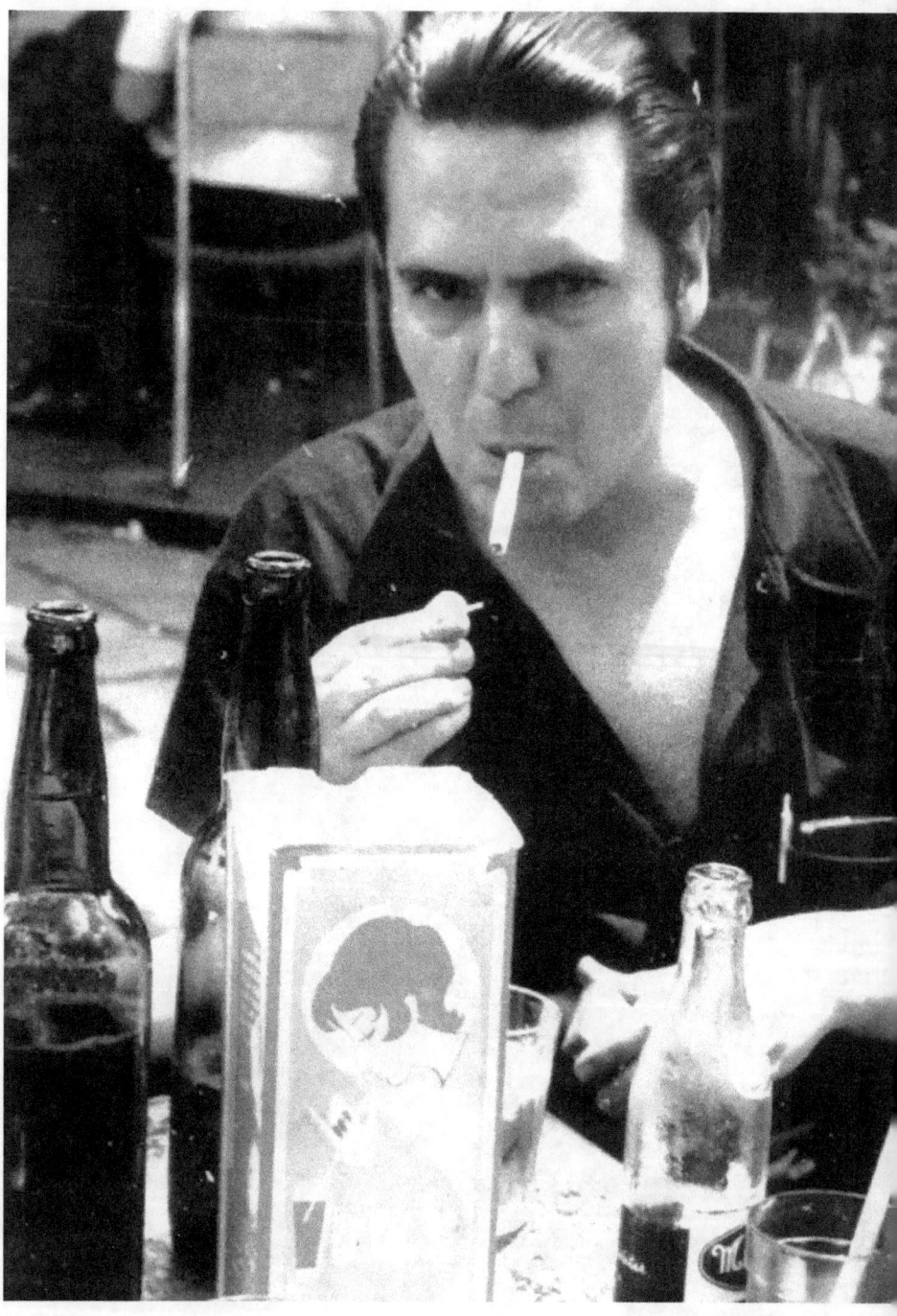

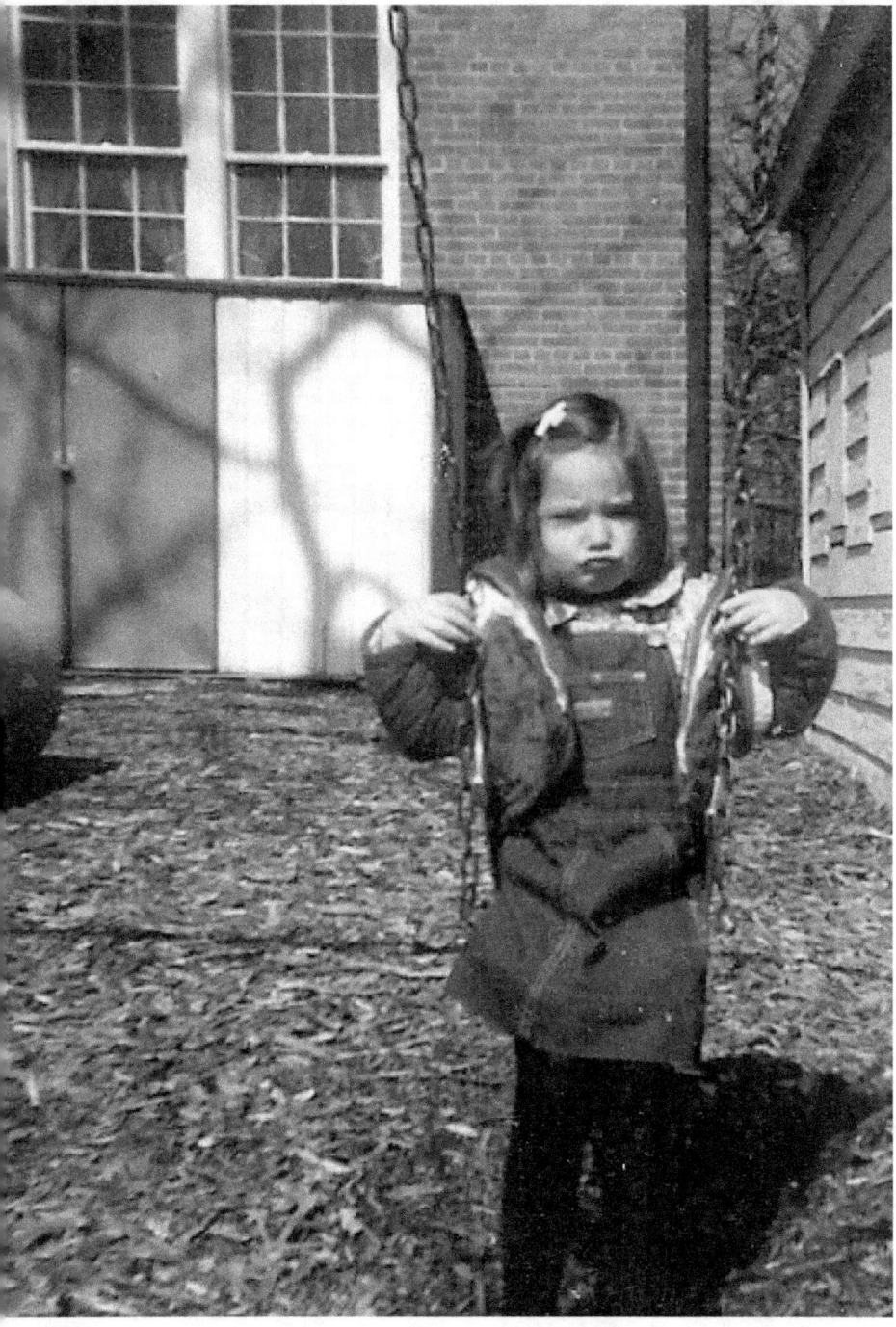

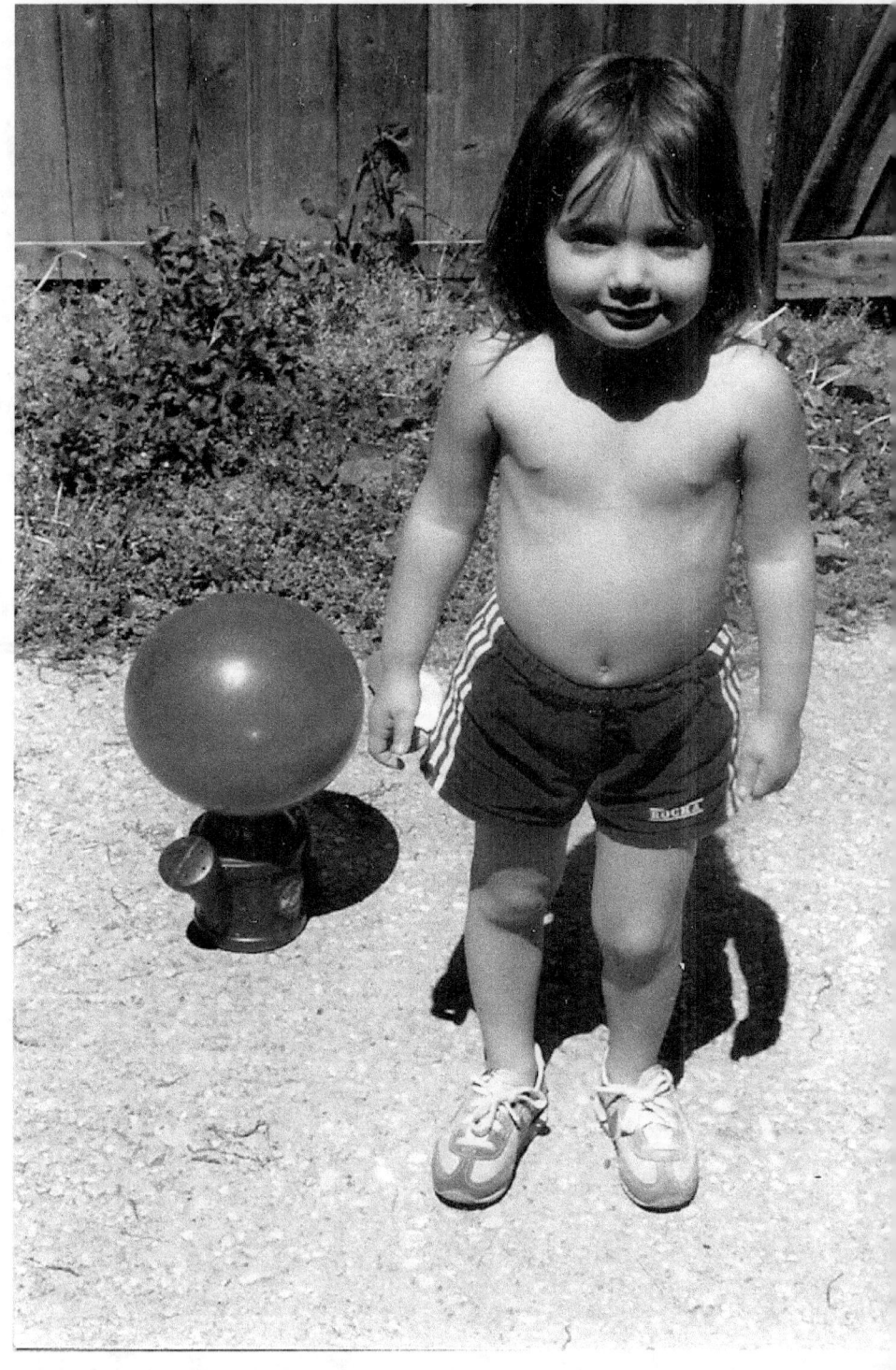

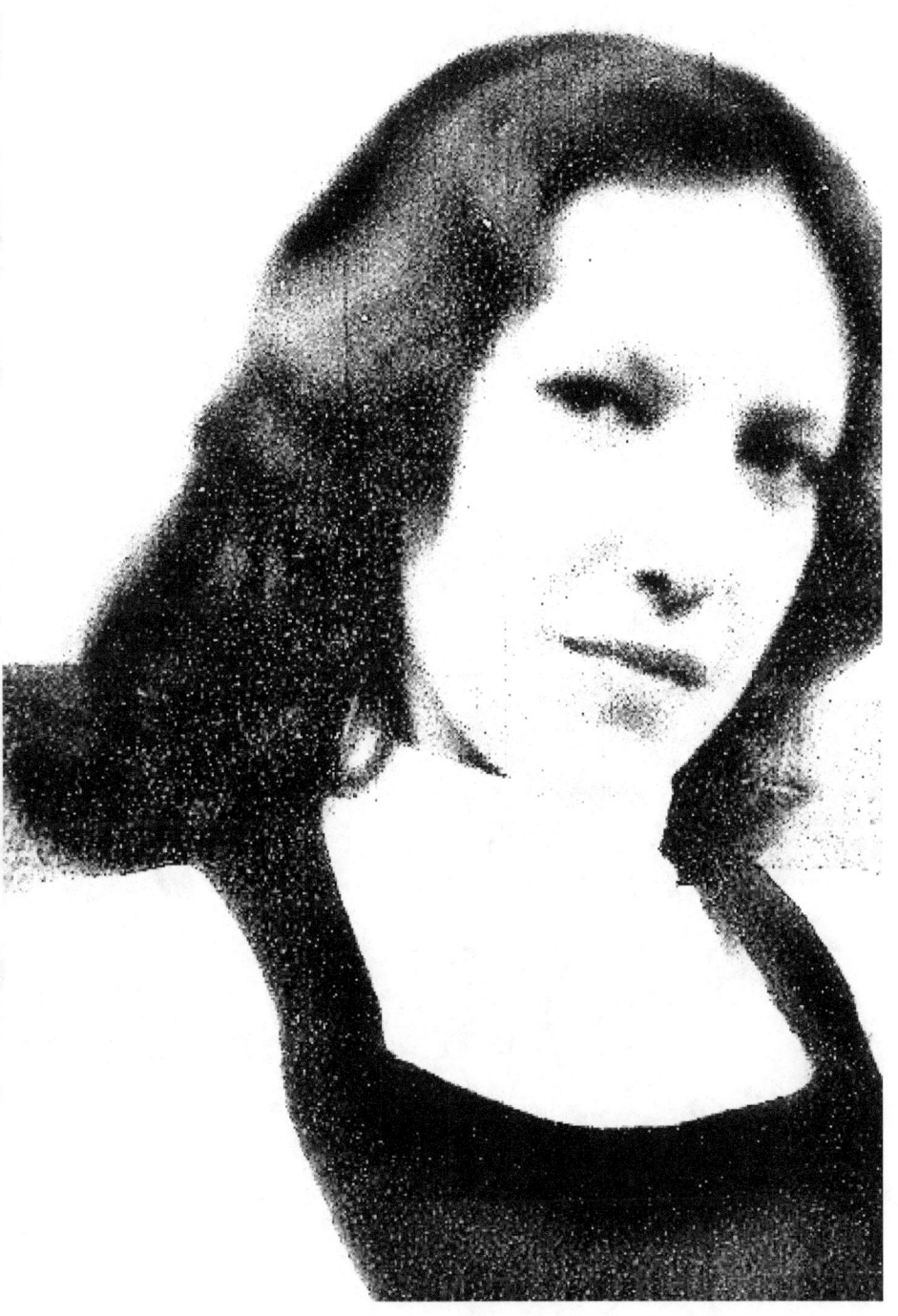

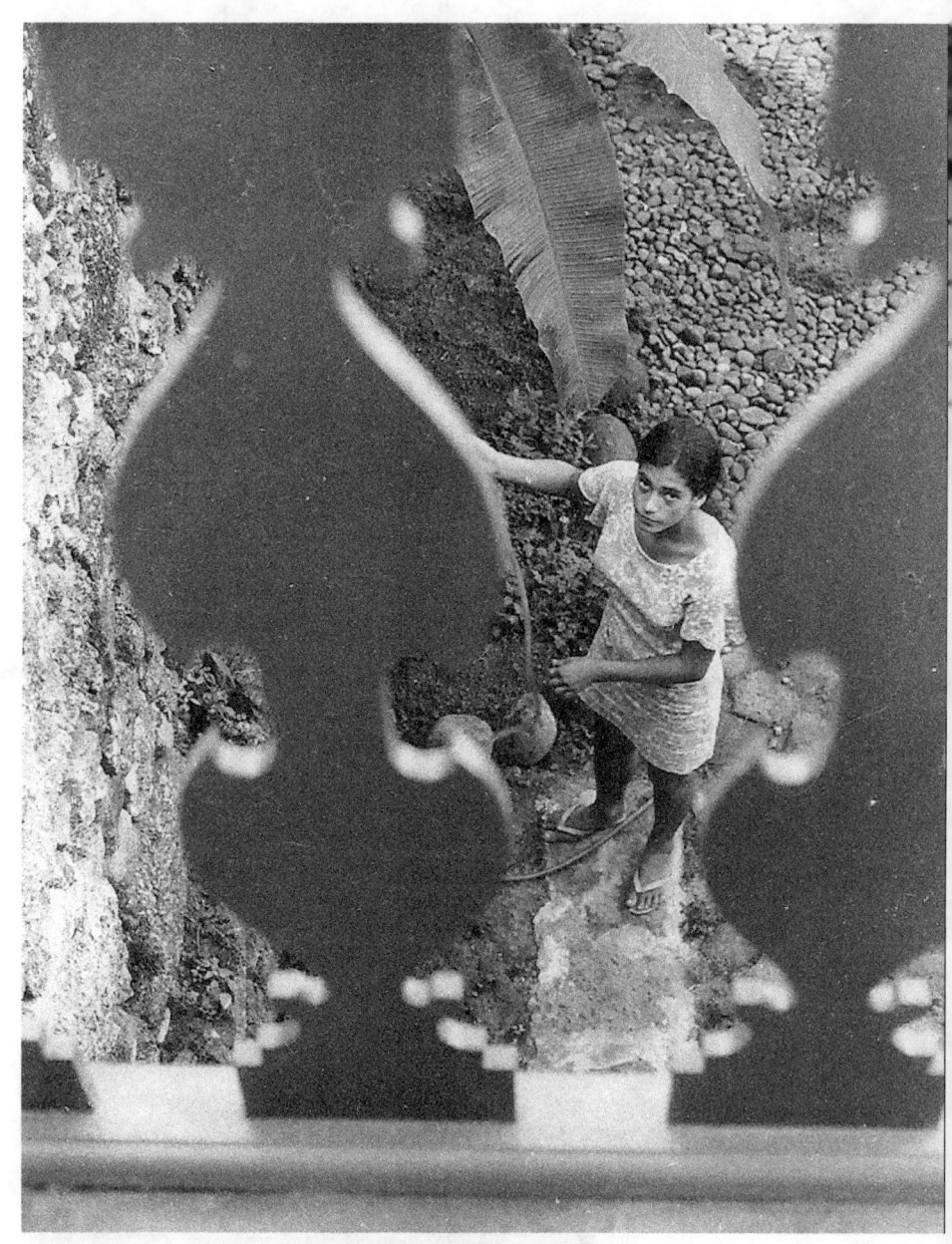

PARATY: IMPRESSÃO PLONGÉE

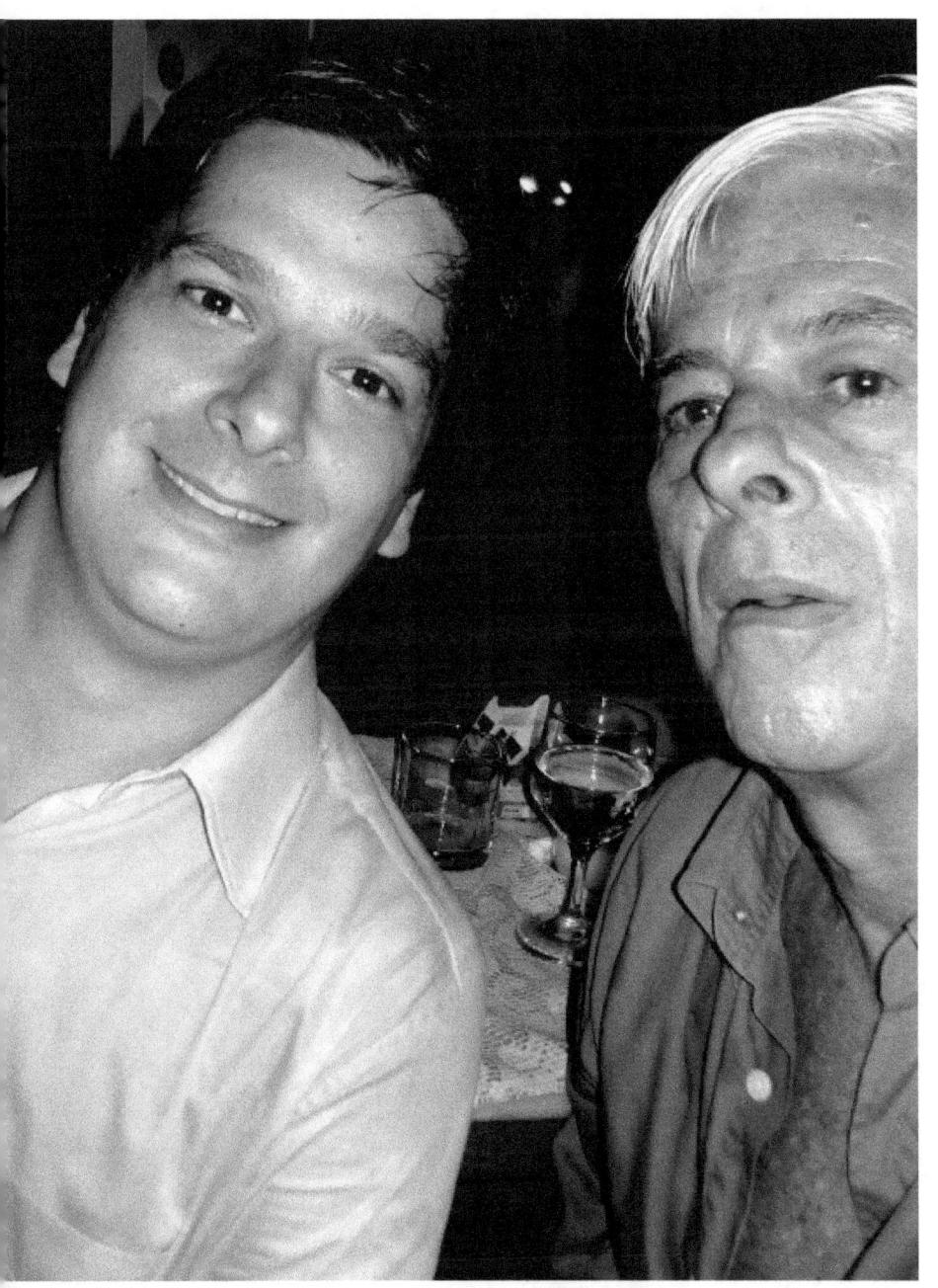

TAL FILHO, TAL PAI

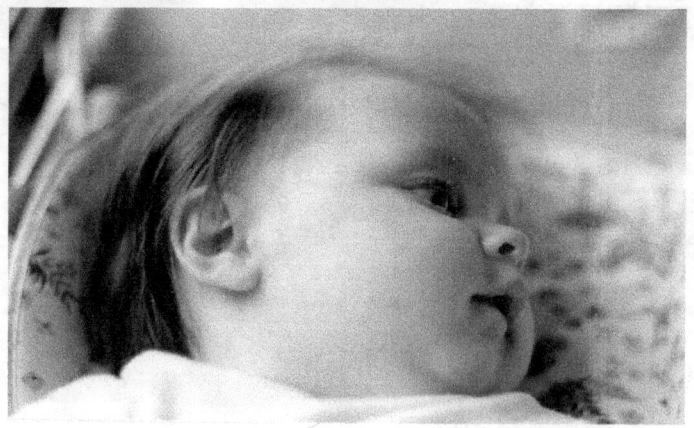

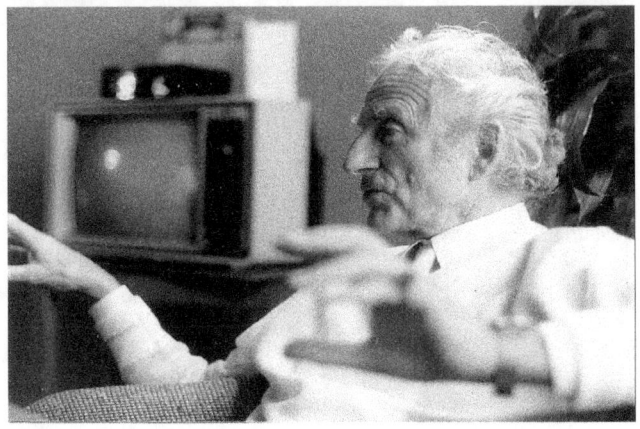

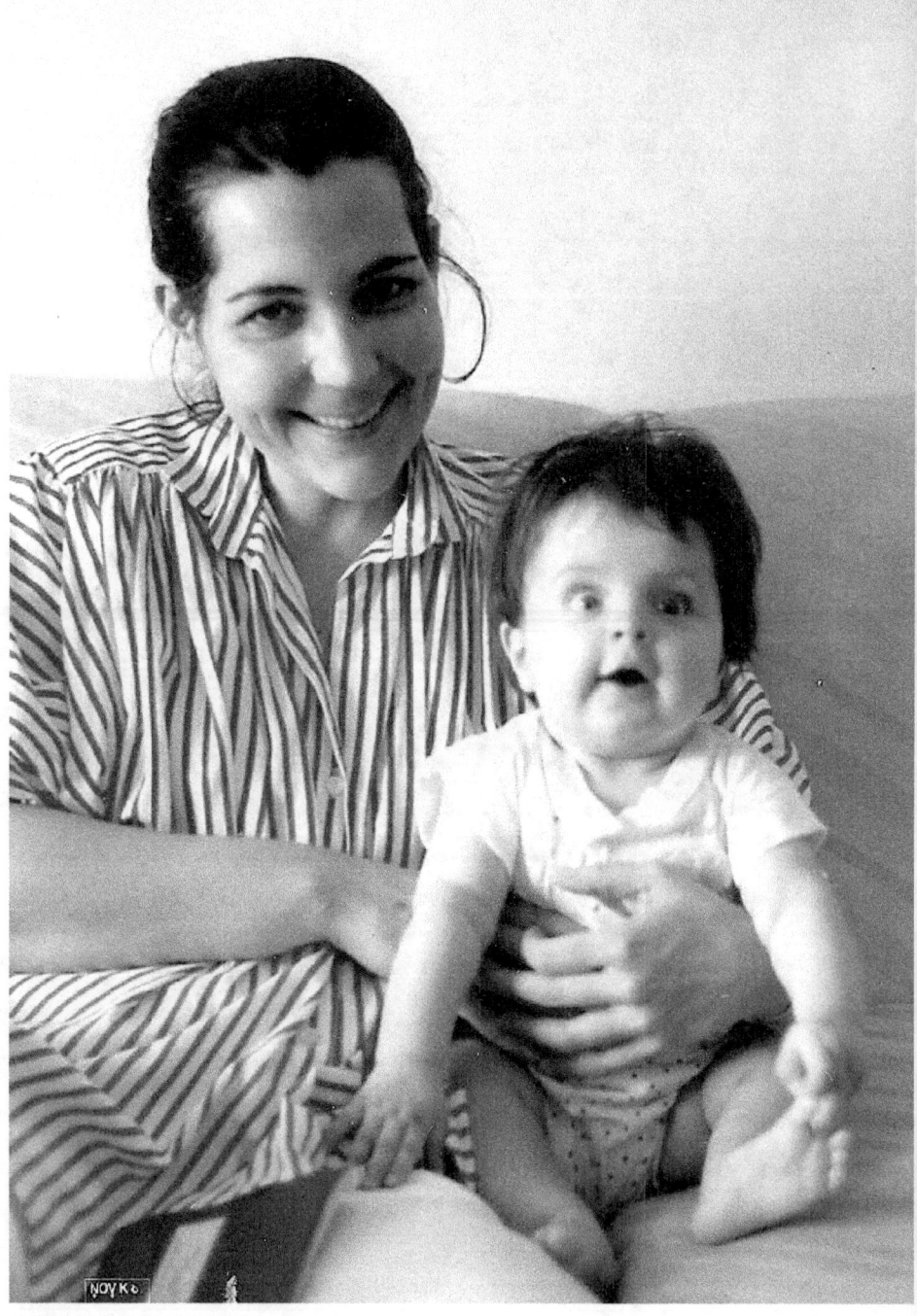

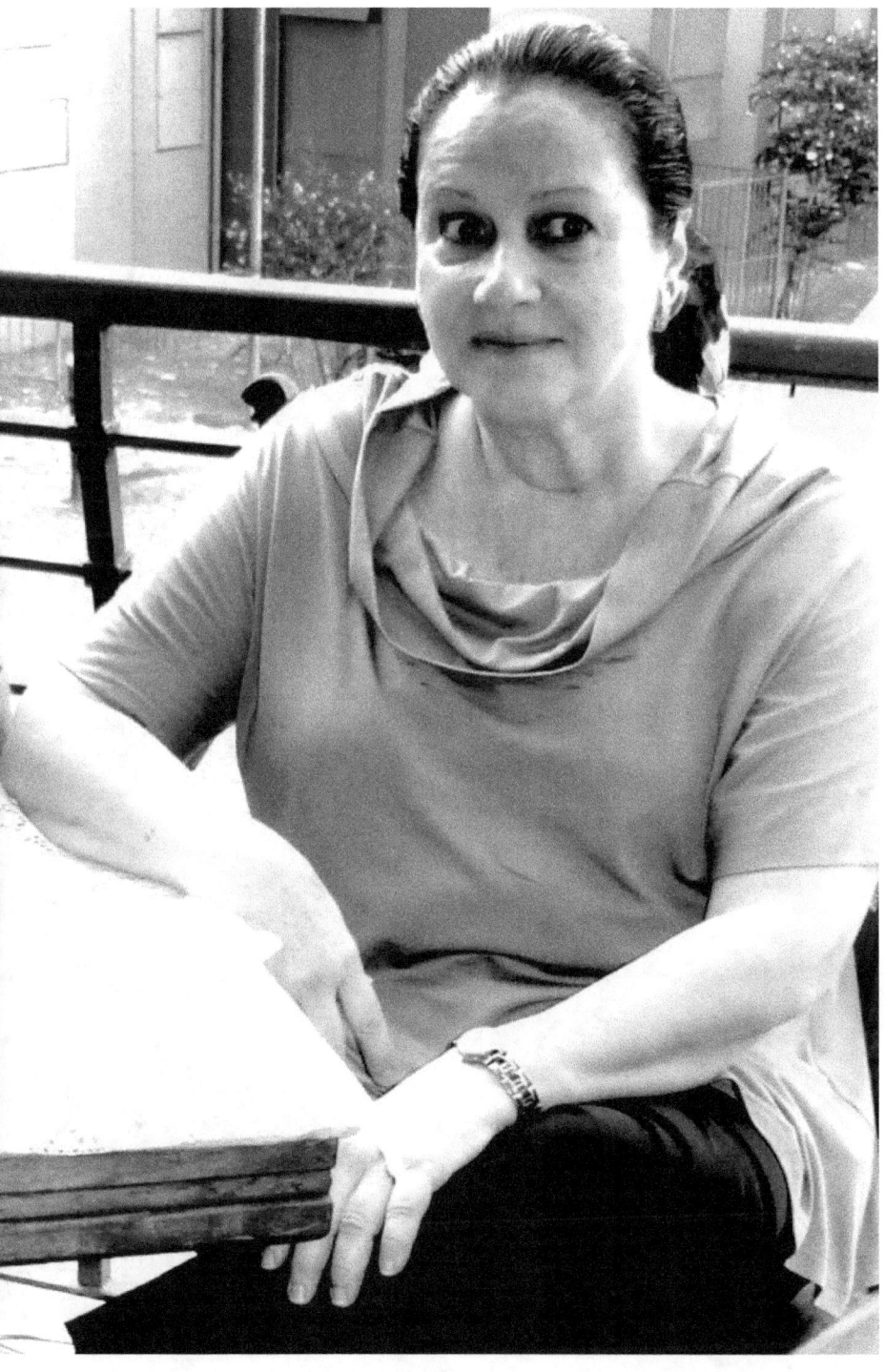

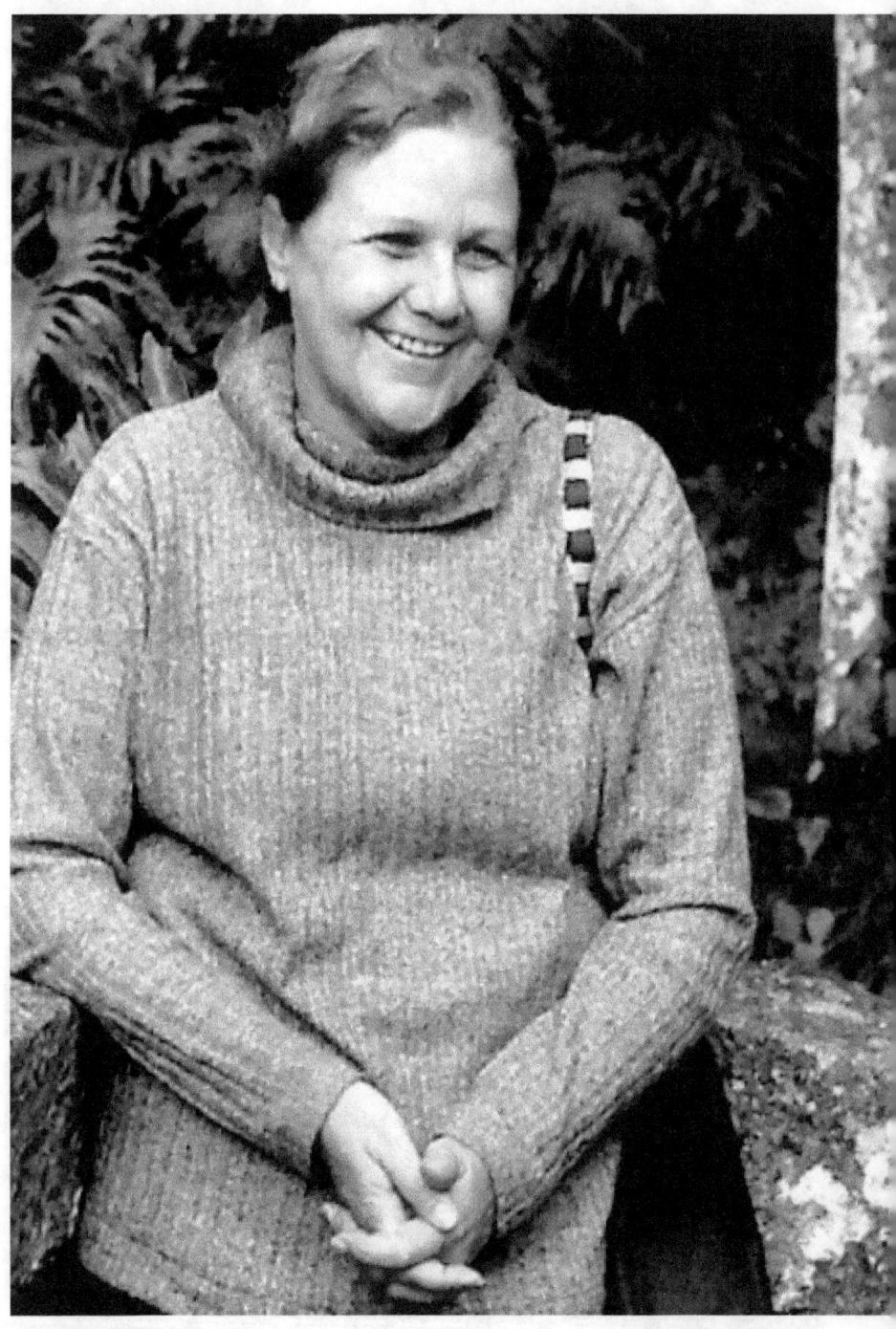

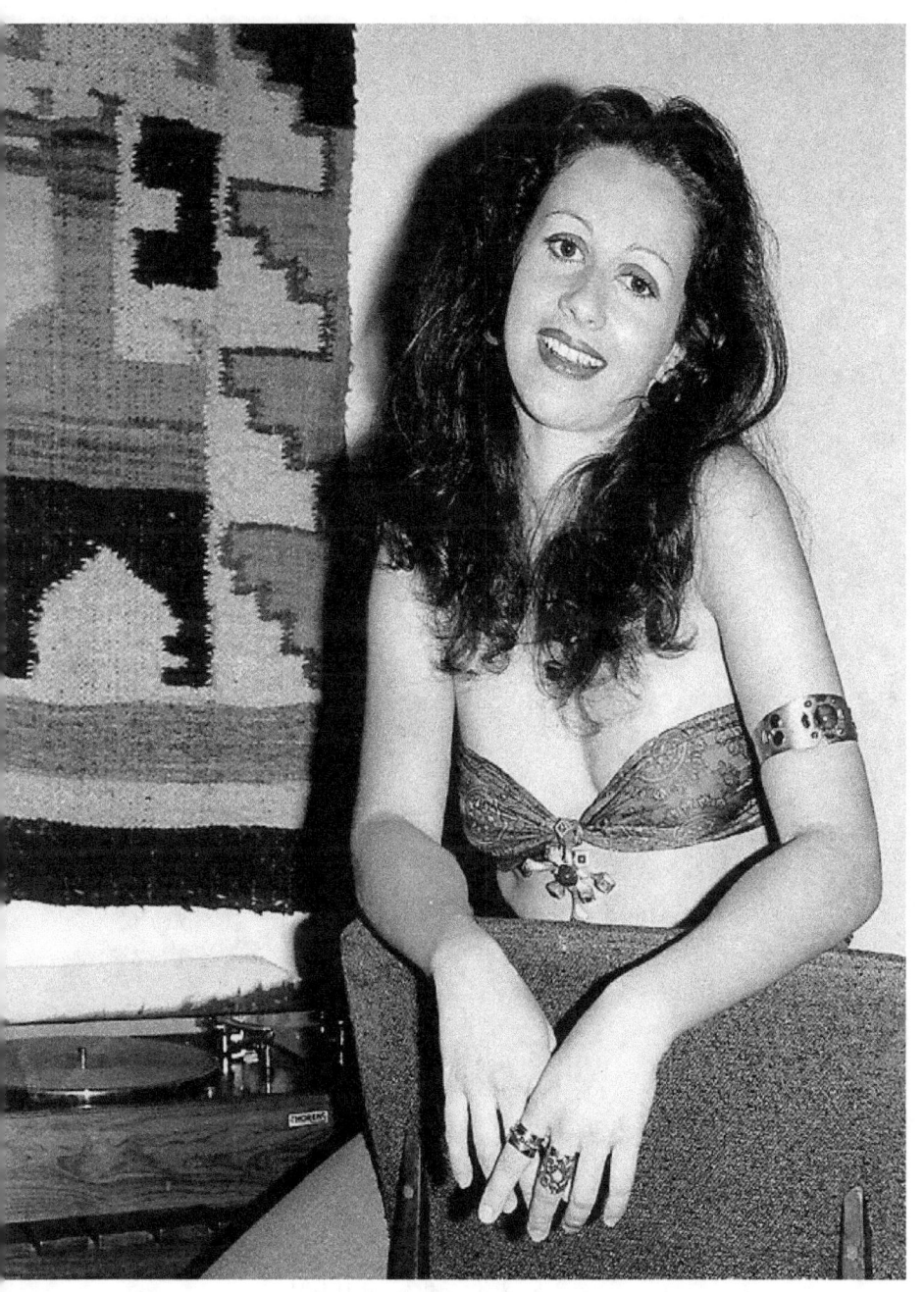

NOS TEMPOS DO VINIL E DA BRILHANTINA

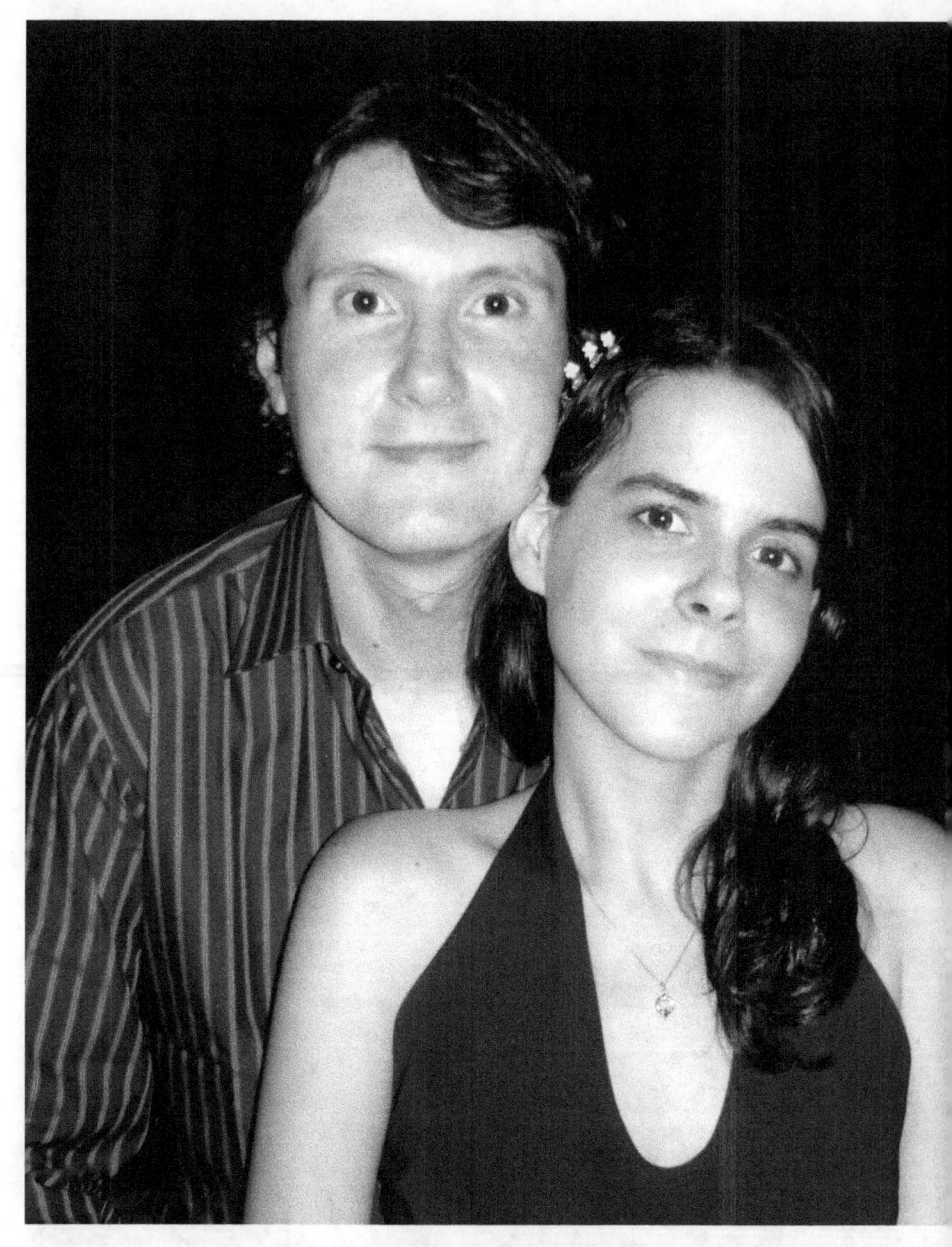

OMNIA VINCIT AMOR
(JORGE E CAMILLA)

CHIAROSCURO MOLTO VIVACE

www.ingramcontent.com/pod-product-compliance
Lightning Source LLC
Chambersburg PA
CBHW072302170526
45158CB00003BA/1156